新撰楹联集《鲜于璜碑》字

郭振一 编撰

河南美术出版社
·郑州·

图书在版编目（CIP）数据

新撰楹联集《鲜于璜碑》字／郭振一编撰. — 郑州：
河南美术出版社，2023.9
ISBN 978-7-5401-6173-6

Ⅰ.①新… Ⅱ.①郭… Ⅲ.①隶书－碑帖－中国－东
汉时代 Ⅳ.① J292.22

中国国家版本馆 CIP 数据核字（2023）第 038746 号

新撰楹联集《鲜于璜碑》字

郭振一　编撰

出 版 人　王广照
责任编辑　庞　迪
责任校对　裴阳月
装帧设计　张国友
出版发行　河南美术出版社
　　　　　地址：郑州市郑东新区祥盛街 27 号
　　　　　邮编：450016
　　　　　电话：(0371) 65788152
印　　刷　河南瑞之光印刷股份有限公司
开　　本　889 毫米 ×1194 毫米　1/24
印　　张　5
字　　数　50 千字
版　　次　2023 年 9 月第 1 版
印　　次　2023 年 9 月第 1 次印刷
书　　号　ISBN 978-7-5401-6173-6
定　　价　25.00 元

编写说明

书法是中华优秀传统文化的璀璨瑰宝，楹联是中华文化宝库中的一种特有的艺术形式，二者都是以汉字为载体。联以书兴，书以联传，楹联和书法有着不解之缘。清代中后期，金石学和考证之风兴起，之后碑帖集古成为一种风尚，其中以集联尤为突出。然『文章合为时而著，歌诗合为事而作』，楹联也不例外。从名碑名帖之中新集楹联，跟上时代步伐，就是一件非常有意义的事情。在这方面，郭振一先生进行了积极的实践，并取得了丰硕成果。

以往所见碑刻集联类图书，底本基本都是来自艺苑真赏社玻璃版宣纸印刷的集联类图书，且各出版社之间翻来翻去，毫无新意可言，水平也参差不齐。本社这次编辑出版的郭振一先生的『新撰楹联集汉碑字』共十种，这是作者历经数载，畅想深思，对知识和智慧进行高度融合的艺术结晶。用汉代碑刻的文字来撰写楹联，犹如在麻袋里打拳、戴着镣铐跳舞，

难度可想而知。但细品之，这些楹联颇具文采而又含义隽永，或弘扬传统、传播知识，或述理叙事、抒发情怀，或状物写景、描绘河山，或讴歌时代、礼赞祖国，都洋溢着时代气息，充满了正能量。著名书法家、书法理论家、河南省文史馆馆员西中文先生看过集联后评价：

『作者所集联甚好，立意精邃，安字切当，平仄也大体合律。虽有个别地方以入声字作平声字用，但在集联这种形式中，腾挪空间有限，应可从权，故无伤大雅。允为上乘之作。』

本书采用汉代隶书碑刻中的范字对郭振一先生所撰楹联进行书法形式的编排，选字也是能用尽用。本书在用《鲜于璜碑》中的字进行集联时，坚持尽可能用原碑中字的原则，力求符合现代构词用字要求，个别字《鲜于璜碑》中没有，我们对原碑中的字进行笔画拆解再拼字，以达到整体风格的统一，在此特做说明。本书所集楹联长短相宜，从五言到十二言不等，又以常用的五、七、八言为主。希望能以此书的出版，使广大读者在书法的临摹与创作中找到最佳结合点，以期在楹联的欣赏和撰写上有所启示。

（谷国伟）

　　《鲜于璜碑》立于东汉延熹八年（165），1973年于天津市武清县出土。此碑笔致方正朴拙，点画富于变化，风格与传世名作《张迁碑》相近，并『开六朝楷书先声』，对研究汉代书法很有价值，如今影响甚广。本人曾往出土地访碑探胜，听乡亲们讲述当年发现该碑的情景。

　　碑帖集古早已有之，唐宋名家从中集文、集诗者皆有大成。清代以降，碑帖集联日见其多。而今细品名碑古字，深感字字珠玑，由衷喜爱。于是渐开思路，日积月累，便有所得。于一石之中求知问道，炼字遣词，但得一联，便因收获之乐抛却寻觅之苦，品味楹联之趣和书法之美。若以古朴秀逸之书法展示文采焕然之楹联，将得珠联璧合、相映成趣之效果。在当今书法学习中力倡碑帖集古，尤其集联，是很有意义的。碑帖集古为继承传统之路径，临

创转换之接点，艺文兼修之良方，学以致用之实践。

面对古碑名帖，亦感祖宗神圣、文化精深、经典伟大、先贤可敬，而自己犹如滴水之于沧海，渺小而又不能离开。值此成书之际，感谢隶书名家王增军老师的启发引导，更钦佩河南美术出版社书法编辑二室谷国伟主任的慧眼独见。由于自己水平所限，其中的不足及不当之处敬希见谅，并求方家不吝指教。

（郭振一 辛丑重阳于河北廊坊汉韵书屋）

目 录

32	31	30	29	28	27	26	25
书中温故乃知新 府上察言方见礼	业定功成流誉后 刊铭颂史作为先	清廉执事出德政 勤俭为官有大成	可在书上思世上 也从冀东到胶东	惟与书作友修德 常以人为师取善	长思星月旧时去 举望云天新日升	亲师颂圣执三畏 为事安家守五德	作隶追崇王次仲 书行师取颜鲁公

40	39	38	37	36	35	34	33
常思先后出师表 举望东西司马台	曾在府中垂父爱 有于朝上事君明	和睦人家行孝道 廉明府郡度清风	上下四方遂盛世 东西万里颂和风	亲孙教子望功业 继业成家为祖国	权衡大小明先后 阐述知行事道德	蒸蒸日上家和睦 秩秩大猷国盛威	谦和守礼门庭振 节俭崇勤事业成

48	47	46	45	44	43	42	41
可见一人方举鼎 乃知万力定移山	君王仁政天下定 宰相懿德世上安	修文从小诵经典 为事一生守道德	无为而治非无治 有所不成是有成	日上云伏云上日 星随月照月随星	原无成事惟守旧 大有作为宜出新	山高月小石依旧 云远风清道亦宽	从官修己清风永 执政为民国祚长

56	55	54	53	52	51	50	49
追思先烈谋弘业 拜谒祖宗教后人	百年弘业举国颂 万里长征天下崇	行仁善友龟年至 好作勤思荒日无	见微知著思长远 从旧出新道永宽	父字子随王大令 子书父教文衡山	为公弘业无贪枉 从政亲民有孝廉	业盛于勤荒于枉 行成於思陨于随	嗣子初萌宜教育 幽庐至远好经营

64	63	62	61	60	59	58	57
外师造化出幽景 内守德行有惠风	龇子萌新初长大 成人怀旧已高年	举国上下成弘业 亿万人民达小康	廉吏清官行政事 睦邻和远守边关	实言不讳为君好 善事常行令我安	百年功绩万民颂 万里风光百业弘	谋道知人明世事 行廉事孝守节操	经典书成大小戴 玮琦业盛父子曹

72	71	70	69	68	67	66	65
流远山高成盛景 风和月小在长天	人行万里可闻道 事令三思而后行	东方德道昭天下 西部风光惠神州	大戴小戴大小戴 汉书隶书汉隶书	别有洞天新宇内 方出幽景此山中	移民四去出洪洞 拜祖一归到山西	东汉西汉东西汉 道经德经道德经	不讳郎中方去病 当称孝子可安家

80	79	78	77	76	75	74	73
高山盛景辉明月 烈马雄姿咏大风	洞中山中古十日 世上天下新万年	勒石铭事流芳远 奉道修行载誉长	治世安民廿四史 修文稽古十三经	教育子孙当作事 孝亲父母定知年	知为好字成珍爱 诵到嘉文即慕追	刊石拜祖颜勤礼 书字弘文王献之	述史以究天人际 成书已作一家言

88	87	86	85	84	83	82	81
出其不意克其不守 谋事在人成事在天	乾元至盛民族克复 大道之行天下为公	幽山好景乾坤已定 旧友新知事业即成	生生不息昆苗嗣裔 源远流长文化辉光	升迁上道非当是 去病延年慰此时	汉中山上石门颂 古冀文清大三公	取谋有道为君子 贪枉无边是蠢人	恶行随意猋狂日 天道昭彰报应时

96	95	94	93	92	91	90	89
长行日月如此已 荒度时光可悲也夫	君子怀德小人怀土 君子怀礼小人怀惠	克俭克勤克己奉公	为官为吏为人师表	识六七人知八九成 经二三载行四五事	好好先生声望平常 谦谦君子德行高远	文述百年温故知新 微达万里登高望远	文以载道史以载事 礼者为君德者为仁

104	103	102	101	100	99	98	97
曹操帝业从古人称颂 司马史书永远世流芳	折行五万里道归东土 高蹈十七年经取西天	事明君为复盛时风景 辅汉室以光先帝遗德	大小国家一视同仁 东西使者万邦和睦	功勋永在八方德惠 日月高升万里辉光	二王七子流芳百世 三曹八家称誉四时	一生戎马功勋至大 万里雄风威望崇高	为公奉事随之去也 不枉无贪奈我何哉

						106	105
						好景嘉文惠风三月百家相诵 行书大作永和九年万世流芳	乾坤至大是日安行八万里 世道长明人生初度九十年

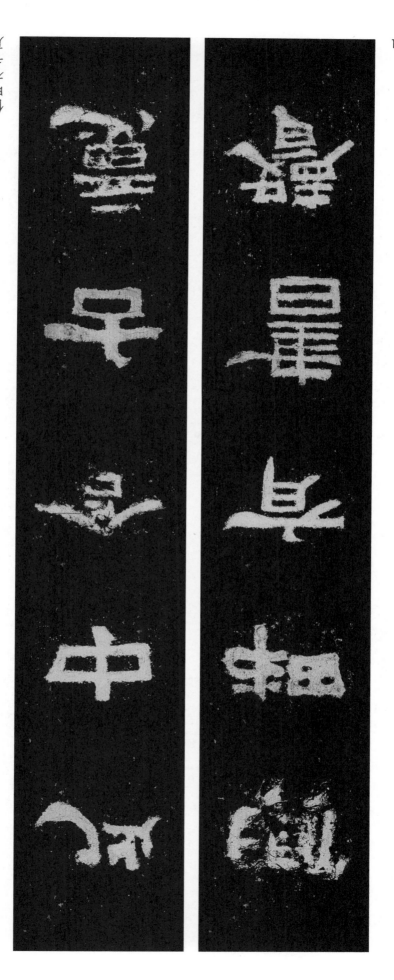

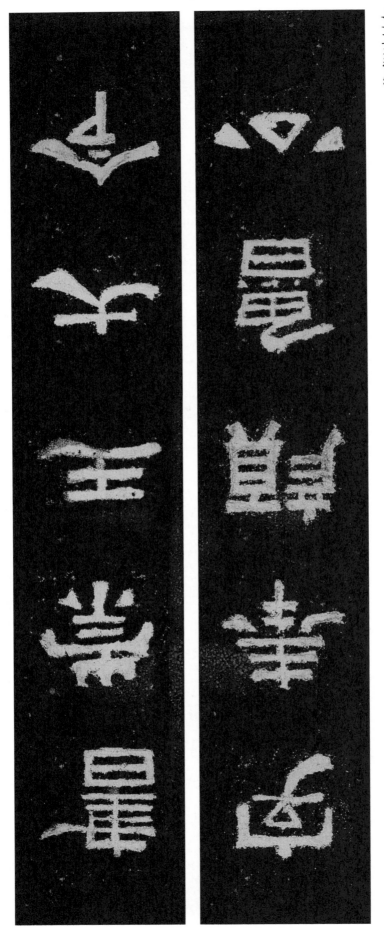

殷勤孝父母
仁礼事家国

3

功成常有道

业盛乃无声

风烈云相睦
山高月为邻

家和依教子
国盛在亲民

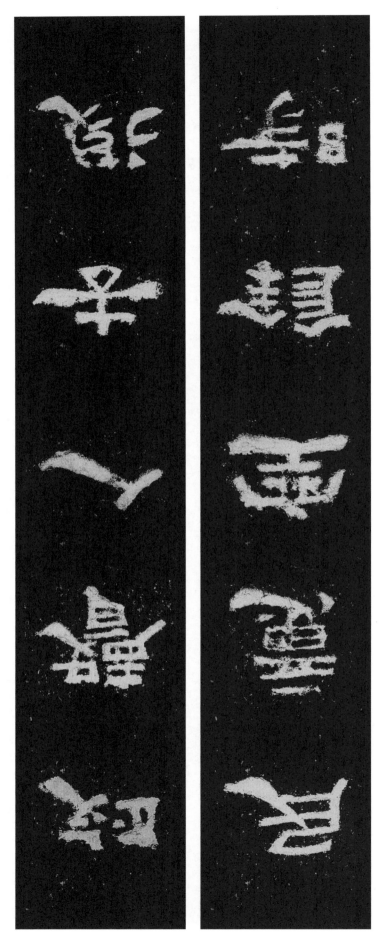

成事依昆仲
出门拜友亲

从之生古意
可以著新书

修为达远大

弘道望崇高

言書百字令

弹詠九州璜

明月为相照

清风与笃行

高人拜圣者

闺子等郎君

壇經師六祖

敎育拜弘一

望雁安行远
铄石可为山

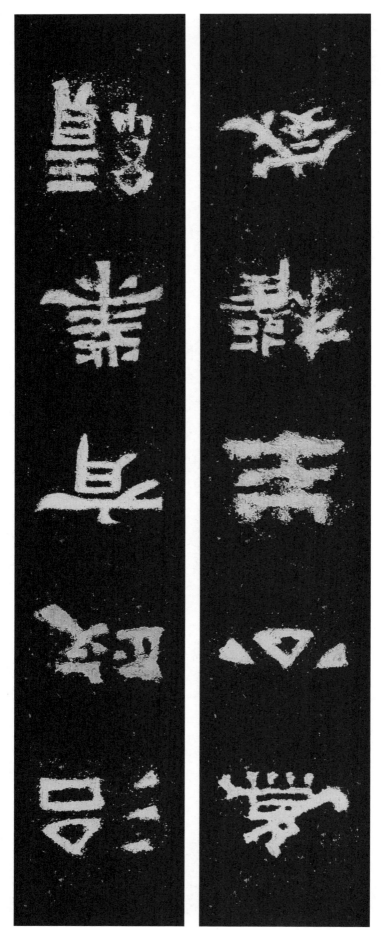

奉丧闻哭泣
悲痛望节哀

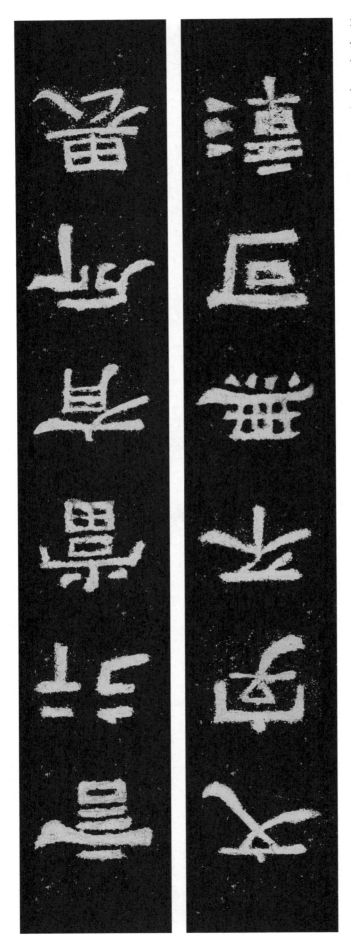

当归有日归哉

是可无年可矣

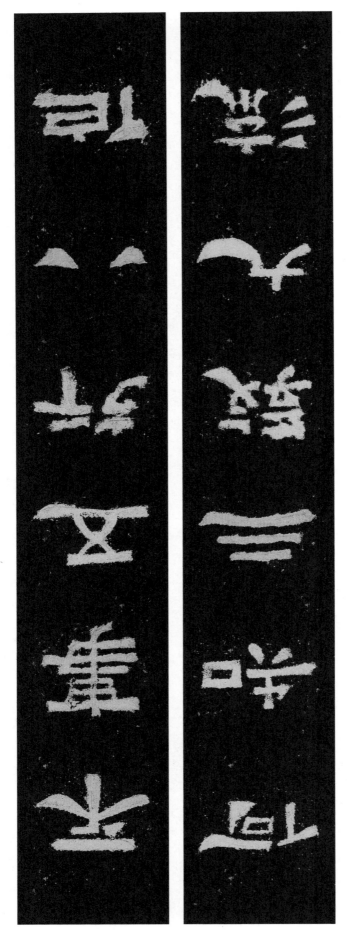

伯蕴追崇王次仲

書行師取顏魯公

作隸追崇王次仲

书行师取颜鲁公

親師頌聖執三畏

為事安家守五德

長思星月舊時去

舉望云天新日升

长思星月旧时去

举望云天新日升

常以人为师取善

惟与书作友修德

可在書上思在巳

也从裏東封朡東

清廉执事出德政
勤俭为官有大成

業定功成流譽後

刊銘頌史作為先

書中溫故乃知新

府上察言方見禮

节俭崇勤事业成

烝烝日上家和睦

秩秩大猷國盛威

蒸蒸日上家和睦
秩秩大猷国盛威

权衡大小明先后
阐述知行事道德

35

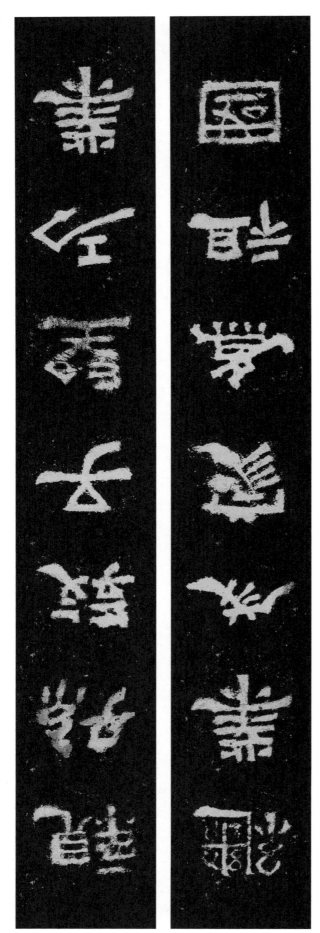

上下四方遂盛世
东西万里颂和风

和睦人家行孝道
廉明府郡度清风

曾在府中垂父愛
有于朝上事君明

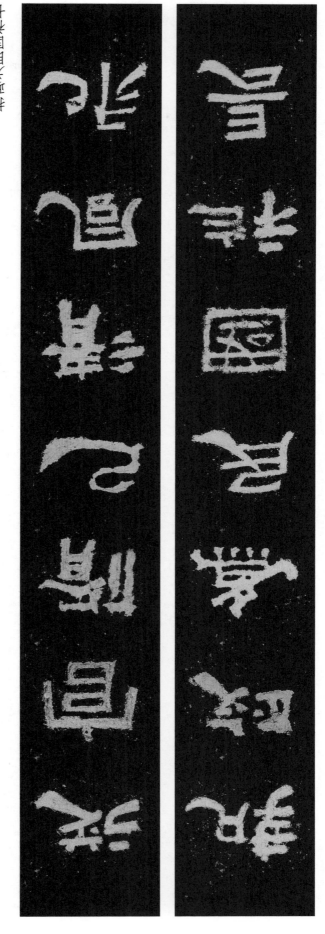

山高月小石依旧

云远风清道亦宽

山高月小石依旧

云远风清道亦宽

原無成事惟守舊

大有作為宜出新

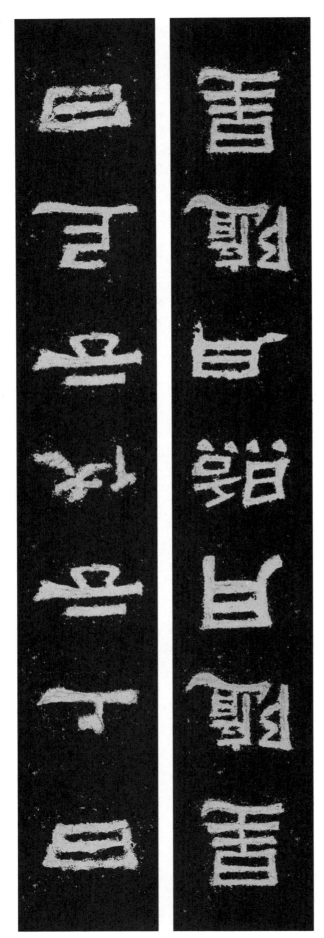

無為而治非無治

有所不成是有成

无为而治非无治
有所不成是有成

修文從小誦經典

為事一生守道德

修文从小诵经典

为事一生守道德

君王仁政天下定
宰相懿德世上安

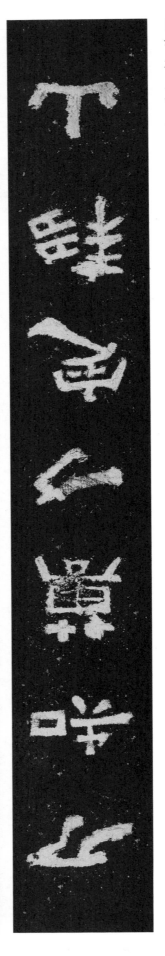

嗣子初萌宜教育

幽庐至远好经营

業盛于勤荒于柱
行成於思隙于随

为公弘业无贪枉
从政亲民有孝廉

父字子隨王大令
子書父教文衡山

见微知著思长远
从旧出新道永宽

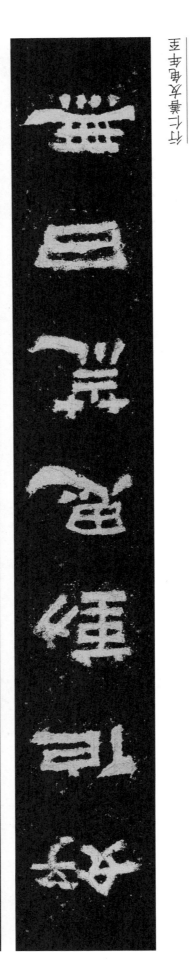

長年滋茂延宜後世日
裕兆彌億萬年

百年弘業舉國頌

萬里長征天下崇

追思先烈谋弘业
拜谒祖宗教后人

經典書成大小戴

瑋琦業盛父子曹

经典书成大小戴

玮琦业盛父子曹

謀道知人明世事

行廉事孝守节操

百年功績萬民頌
萬里風光百業弘

实言不讳为君好
善事常行令我安

廉吏清官行政事

睦邻和远守边关

龀子萌新初长大

成人怀旧已高年

外师造化出幽景

内守德行有惠风

不讳郎中方去病
当称孝子可安家

道經德經道德經

移民四去出洪洞
拜祖一归到山西

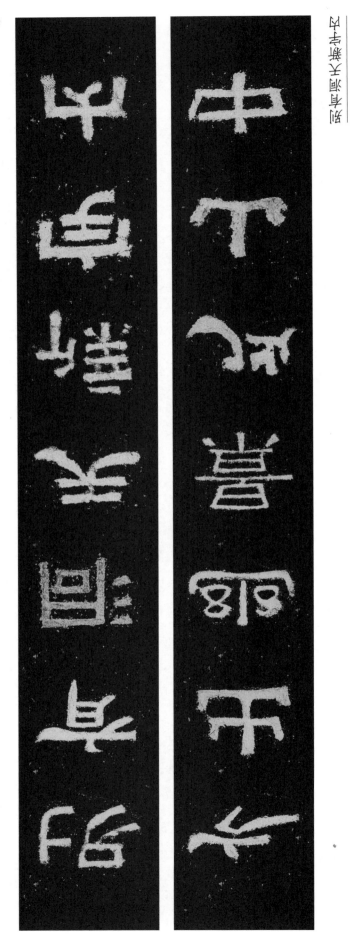

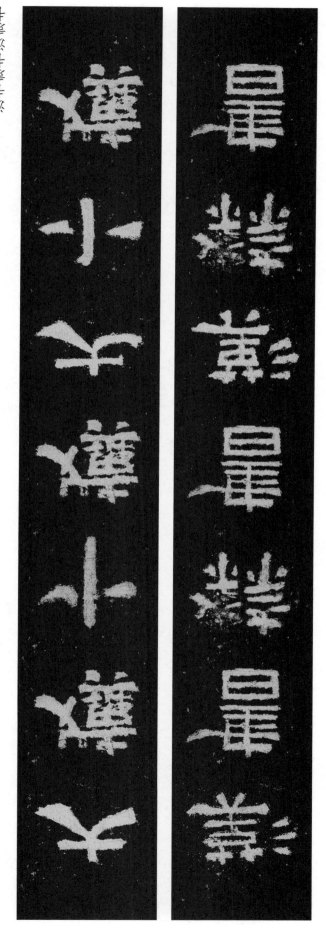

东方德道昭天下
西部风光惠神州

人行万里可闻道
事令三思而后行

流遠山高成盛景

風和月小在長天

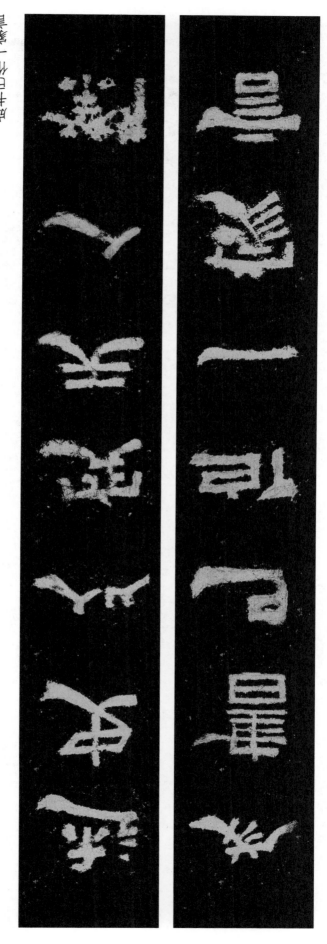

朝侯小子残碑（局部之二）

刊石拜祖颜勤礼

书字弘文王献之

知為好字成珍愛

誦到嘉文即慕追

知为好字成珍爱
诵到嘉文即慕追

教育子孫當作事

孝親父母定知年

治世安民廿四史

修文稽古十三經

勒石铭事流芳远

奉道修行载誉长

洞中山中古十日
世上天下新万年

高山盛景辉明月

烈马雄姿咏大风

恶行随意狡狂日
天道昭彰报应时

取謀有道為君子

貪枉無邊是蠢人

取谋有道为君子
贪枉无边是蠢人

漢中山上石門頌

古冀文清大三公

升迁上道非当是
去病延年慰此时

生生不息昆苗嗣裔

源远流长文化辉光

幽山好景乾坤已定

旧友新知事业即成

乾元至盛民族克复

大道之行天下为公

出其不意克其不守

谋事在人成事在天

文以載道史以載事
礼者为君德者为仁

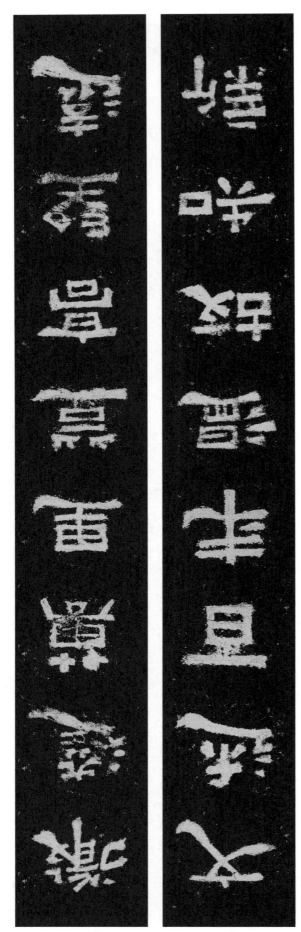

汉乙瑛碑书法教程
临摹与创作实用教程

德之育人善行天下
礼以继业和至乾坤

謙謙君子德行高遠

好好先生声望平常

經二三載行四五事識六七人知八九成

为官为吏为人师表
克俭克勤克己奉公

君子懷德小人懷土
君子懷禮小人懷惠

长行日月如此而已
荒度时光可悲也夫

为公奉事随之去也
不枉无贪奈我何哉

一生戎馬功勳至大

萬里雄風威望崇高

一生戎马功勋至大

万里雄风威望崇高

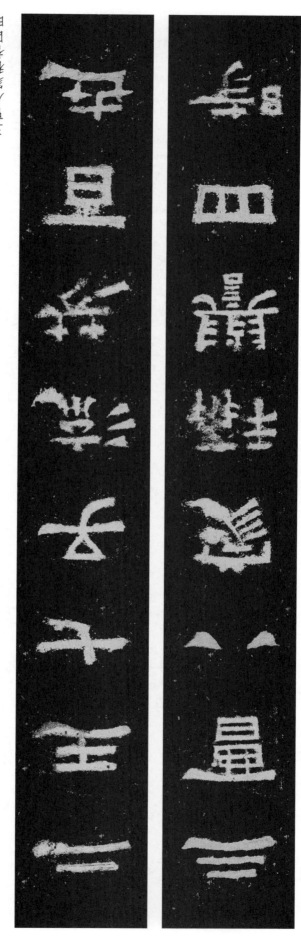

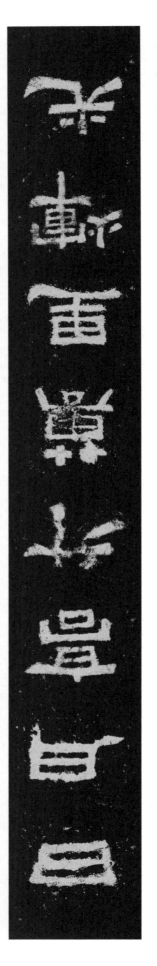

東西使者萬邦和睦

大小國家一視同仁

东西使者万邦和睦

大小国家一视同仁

事明君為復盛時風景
辅漢室以光先帝遺德

事明君为复盛时风景
辅汉室以光先帝遗德

折行五万里道归东土
高蹈十七年经取西天

曹操帝业从古人称颂

司马史书永远世流芳

乾坤至大是日安行八萬里

世道長明人生初度九十年

乾坤至大是日安行八万里

世道长明人生初度九十年

好景嘉文惠风三月百家相诵

行书大作永和九年万世流芳